Ensemble, nous irons voir les ours.

CLAUDE COGNARD.

Copyright © 2014 CLAUDECOGNARD - SACD 202442/43

All rights reserved.

ISBN-13: 978-1497569645 ISBN-10: 1497569648

http://www.sacd.fr/Demande-d-autorisation.121+M512de7fcb03.0.html?&L=1

C'est l'histoire de 11 adolescents qui, conscients de la menace d'extinction des ours blancs, veulent profiter du voyage scientifique organisé par Pierre Thimoté, oncle de l'un d'entre eux pour se rapprocher du pôle Nord. Sur les onze, seuls quatre d'entre eux devraient partir, ce qui n'est pas sans créer des problèmes, d'autant plus que les garçons, qui se sont montrés hostiles au projet dans un premier temps, changent d'avis et décident de partir.

Une table, un canapé des fauteuils. Une peinture au mur. Des cartons et des vieux trucs qui traînent. Une ou deux fenêtres. Table de salon, guitare. Des verres. Des vêtements.

Contenu

SCENE. ... 3

SCÈNE. ... 13

SCÈNE. ... 31

SCENE. ... 39

SCENE. ... 43

À MES AMIS DU THÉÂTRE

Merci à Dimi de Delphes, directeur de l'école de Théâtre Gérard Philipe et du théâtre du Nouveau Regard à Grasse.

Merci à tous les élèves et à leurs parents.

SCENE.

Franck et Blanche entrent. Ils s'enlacent. Ils ont sûrement envie de s'embrasser, mais ils n'osent pas.

FRANCK. (En regardant autour de lui- petit rire). Putain ! Ça n'a pas changé !

BLANCHE. *(En ouvrant les fenêtres).* Oui, c'est le moins que l'on puisse dire.

FRANCK. Même cette odeur...

BLANCHE. De fénière !

FRANCK. Je croyais que les autres nous suivaient.

BLANCHE. Ils ont dû faire un crochet par le Petit bois.

FRANCK. (Rire). Nous avons grandi, et le bois lui à diminuer.

BLANCHE. On comprend mieux pourquoi nos parents l'appelaient le Petit bois.

FRANCK. Je trouve ça, superbe que tes grands parents nous aient autorisé à nous retrouver ici.

BLANCHE. Pour eux, c'est un peu comme si on leur permettait de revivre dix ans en arrière.

FRANCK. Ouais ! En tout cas, c'est sympa.

BLANCHE. Autrefois, les voisins faisaient partie de la famille.

FRANCK. De la même tribu.

BLANCHE. Tiens voilà, les autres. (Il lui donne un rapide baiser sur la joue).

(Le groupe entre).

LENA. (En entrant la première. Exaltée). Toujours pas de prince charmant dans la forêt !

CONSTANCE. (Qui retire son manteau). Pas de loups, non plus !

ELIOT. Et pas d'ours !

ALEXANDRE. (Qui entre en ôtant son par-dessus et pose sa guitare). Moi, les seules ourses qui m'intéressent sont grandes.

ROSE. Les ours, ça nous fichait grave la peur ! (elle rit).

CONSTANCE. (Elle rit). J'imaginais toujours qu'il allait en surgir un.

ALEXANDRE. Sur !

THOMAS. (Fanfaron). En tout cas, pas moi !

BLANCHE. Excusez-moi ! Vous pouvez déposer vos habits dans la pièce à côté, après asseyez vous où vous pourrez !

(Alexandre sort, en emportant son pardessus).

BLANCHE. (À Rose). Excuse-moi Rose, tu disais que l'on avait peur...

ROSE. (Rire gêné). Ah oui ! L'idée de se trouver nez à nez avec un ours... me fichait la trouille.

THOMAS. Des ours ici ? Peuh ! Vous étiez vraiment des gosses.

TRISTAN. Des gosses ? Des nourrissons, oui !

CONSTANCE. Parce que toi, tu n'en étais pas un ?

ALEXANDRE. (Qui revient avec sa guitare). Oui, en tout cas les ours polaires, eux, sont en voie de disparition.

ELIOT. Il fait de plus en plus chaud, sur la terre.

ROSE. Si la banquise fond, les ours vont se noyer, oui !

CONSTANCE. Il n'y aura pas que les ours...

TRISTAN. On s'en fiche un peu, non !

ELIOT. Non, on ne s'en fiche pas !

CONSTANCE. Pourquoi, on s'en ficherait !

VICTOR. Oui bon ! Je suis d'accord avec Alexandre, on n'est pas venu pour pleurer sur les ours.

ELIOT. Je trouve que c'est triste.

VICTOR. Toi, tu confonds les ours du pôle Nord avec ton doudou !

ELIOT. N'importe quoi !

ROSE. Quand il n'y aura plus d'ours, il risque de ne plus y avoir d'humain sur cette planète.

HELOISE. Vous n'allez pas faire comme les vieux.

ELIOT. Si ça se trouve, nous allons tous disparaître.

ALEXANDRE. ELIOT, n'a pas tort.

THOMAS. Et le tort tue, et la tumeur, et la morue, et rumeur...

ELIOT. C'est sérieux !

VICTOR. Écoutez ! Les humains s'en sont toujours sortis.

CONSTANCE. Si tu pars de ce principe, évidemment, fermons les yeux...

ELIOT. Et Bouchons-nous les oreilles !

BLANCHE. Comment peut-on rester si passif ?

ROSE. Il faut réagir maintenant… profitez de notre jeunesse pour faire avancer les choses.

CONSTANCE. Je ne sais pas si vous êtes tous conscients du problème.

THOMAS. Moi, j'en suis conscient, mais je m'en moque.

TRISTAN. Moi aussi.

CONSTANCE. C'est ce que je dis, vous n'êtes pas conscients du problème.

ALEXANDRE. Moi, je voudrais des arguments valables, pas des histoires mille fois entendues à la radio ou à la télé par des journalistes en quête de sensationnel.

TRISTAN. C'est vrai qu'on ne sait pas vraiment où est le danger.

ELIOT. Il est partout ! Partout, dans les océans, aux pôles, et je ne parle pas de la pollution atmosphérique.

CONSTANCE. Les arguments sont simples… les sols sont pollués, l'air est pollué, les mers sont polluées…

LENA. La sécheresse s'accentue…

CONSTANCE. Les cancers, les maladies respiratoires sont en train d'augmenter…

ALEXANDRE. Pour moi, c'est trop tard ! On a trop attendu.

LENA. Sans être des spécialistes, on peut toujours faire quelque chose.

TRISTAN. La planète a peut-être des ressources insoupçonnées.

THOMAS. Tu as raison Tristan ! Ne les écoutons pas !

ROSE. Tristan, que veux-tu dire ?

TRISTAN. Je veux dire que l'on peut faire confiance à la

nature, elle a ses solutions.

LENA. Des solutions qui risquent de ne pas nous être très favorables.

ALEXANDRE. C'est sûr que si nous sommes exterminés, ça n'empêchera pas à la végétation et aux animaux de revenir.

LENA. Regarde à Tchernobyl.

HELOISE. À Tchernobyl, c'est le cas... la végétation est magnifique, les animaux prolifèrent...

LENA. Pourtant ils sont tous radioactifs !

FRANCK. Je ne peux pas accepter ce type de raisonnement.

BLANCHE. L'objectif est de survivre, coûte que coûte !

LENA. De prévenir coûte que coûte !

HELOISE. Il veut mieux prévenir que guérir !

FRANCK. Elles ont raison.

HELOISE. Si vous doutez, renseignez-vous sérieusement, regardez ce qui se passe autour de vous.

THOMAS. On regarde ! On regarde ! Bon !

ROSE. Vous ne pouvez pas ne pas voir que les forêts souffrent...

HELOISE. Que les eaux des plages sont polluées...

LENA. Qu'il y a du pétrole dans le sable sur les plages,

HELOISE. Regardez autour de vous, le papier, les sacs, les cigarettes ... respirez !

LENA. Les sacs plastiques qui sont bouffés par les tortues parce qu'elles le prennent pour des méduses...

HELOISE. Elles en meurent...

ELIOT. Si nos ancêtres revenaient, ils étoufferaient.

ALEXANDRE. Arrêtons d'enfoncer des portes ouvertes !

HELOISE. Des portes ouvertes ! Peuh !

ELIOT. Trop facile de dire ça !

HELOISE. J'imagine mon arrière-arrière-grand-mère !

THOMAS. Si ça se trouve, elle circulait encore en carriole tirée par des chevaux.

LENA. Il n'y a jamais eu autant de rhumes, de personnes qui toussent ... qui...

BLANCHE. C'est vrai !

HELOISE. Je me souviens de période ou moi et mes frères on ne passait pas huit jours sans voir le pédiatre.

FRANCK. Il faut que nous fassions quelque chose, maintenant !

VICTOR. Quelque chose ? Tu parles !

ROSE. Oui, il faut agir ! (elle épelle). A...G...I...R !

VICTOR. Facile à dire !

TRISTAN. Agir ! Comment ? Où ? Avec qui ?

VICTOR. Que veux-tu que nous fassions, nous ?

ROSE. Peu importe quoi... mais agissons !

ELIOT. Oui, que l'on montre que nous sommes prêts à nous battre pour la planète.

HELOISE. Et aussi, pour notre avenir, pour l'avenir de nos enfants !

VICTOR. Peuh !

(Les autres applaudissent).

THOMAS. On dirait des vieux qui parlent !

VICTOR. On dirait mes parents ... vous êtes grave à côté de la plaque.

FRANCK. La solution idéale serait de fuir !

VICTOR. De mieux en mieux !

ELIOT. Si je pouvais, je partirais sur Mars ...

ALEXANDRE. (Entre les dents). À la NASA, sûr qu'avec des génies comme nous, ils seraient ravis de vous accueillir !

HELOISE. Bonne idée ! Un jour ce sera possible !

FRANCK. Je vais m'inscrire sur le prochain vol de la NASA en direction de Mars. (Rire timide).

ROSE. (Complice). Oui, moi aussi.

BLANCHE. Si Franck part, je pars.

LENA. (Soupçonneuse). Oh, jalouse ?

BLANCHE. (Provocante). Toi, fais attention...

LENA. À quoi ?

HELOISE. (Suspicieuse). À Thomas !

THOMAS. Pourquoi à Thomas ? Quel rapport avec moi ?

HELOISE. Pourquoi pas !

BLANCHE. Thomas ne croit que ce qu'il voit...

THOMAS. C'est-à-dire ? Que ce que je vois ?

BLANCHE. (En poussant Lena, pour plaisanter). Et plus si affinités !

THOMAS. (Qui ne comprend pas). Et plus si affinités ?

LENA. (Qui bouscule Blanche en riant). Non, ça ne va pas !

ALEXANDRE. On se calme !

HELOISE. Suite des événements.

VICTOR. Quoi ? Mars ? Vous étiez sérieux ?

HELOISE. Oh oui !

BLANCHE. Que faisons-nous ?

VICTOR. On est bien ici. On reste ?

THOMAS. On ne va plus sur Mars ?

ROSE. Plaisantin !

ALEXANDRE. On danse ? J'ai ma guitare.

HELOISE. Plus tard !

ALEXANDRE. (Il prend sa guitare et tire quelques notes).

THOMAS. Je propose que l'on aille faire un tour en ville, on se boit quelque chose et on vient finir la soirée ici.

ALEXANDRE. Pourquoi pas ! Je vous jouerai quelques airs...

ROSE. Ah oui ! Trop génial !

ALEXANDRE. À condition que ça ne dérange pas les parents de Blanche.

BLANCHE. Pas de soucis !

TRISTAN. Comme au bon vieux temps.

HELOISE. Oui, comme au bon vieux temps, mais là, ce sera sans les parents !

BLANCHE. Évidemment !

(Tout le monde parle en même temps).

ROSE. Au bon vieux temps, le soir, c'était le lit !

HELOISE. Je ne sais pas s'il était si bon que ça, ce vieux temps.

(Il y a des rires dans le groupe).

ALEXANDRE. Ça nous changera de nos théories

écologiques !

BLANCHE. Ok ! Je préviens mes Grands Parents que nous sortons ...

FRANCK. Dis leur surtout que nous risquons de squatter tard ce soir !

ELIOT. Qu'ils prévoient des boules Quiès.

CONSTANCE. Et voilà, encore une forme de pollution... le bruit !

(Ils sortent).

SCÈNE.

On les retrouve dans la même pièce. Ils sont assis en couple, officieux. Les filles en contact avec les garçons, têtes sur leur épaule, ou bien les jambes sur les jambes du garçon. Sans logique, Alexandre gratte cet air sur sa guitare :

http://youtu.be/jlOsRJcKBWQ

Héloïse et Thomas se tortillent au milieu de la pièce (ils dansent).

CONSTANCE. Au fait, où sont passés Blanche et Franck.

ALEXANDRE. Ils étaient à la lisière de la forêt, que je suis arrivé.

ELIOT. Waouh !

ROSE. (*En hachant les mots*). Ils sont amoureux !...

TRISTAN. Laissez les tranquilles.

VICTOR. On dirait que leurs sentiments vous dérangent !

(Bruit dans l'entrée).

VICTOR. Tiens, les voilà...

ALEXANDRE. (joue quelques notes de : http://youtu.be/85lKsSCZm4k puis il pose sa guitare et met un fond sonore – chaîne ou lecteur dvd)

ELIOT. Vous allez voir leurs têtes ! (rire forcé).

LENA. Cheveux en bataille... Ouais ! En sueur !

ELIOT. Je suis curieux d'entendre, comment ils vont justifier de ne pas avoir là, avant nous !

ROSE. Difficile pour eux de dire un truc du style : « Excusez-nous, on a été retardés par le directeur. »

(Rire du groupe).

THOMAS. *(Plaisantant)*. Non par le garde champêtre...

(Personne ne rit).

THOMAS. Bon !

(Franck entre seul).

FRANCK. Excusez-nous, on a été retardés par...

ROSE. (Qui s'empresse de le couper). Le directeur ?

FRANCK. Quel directeur ?... Pourquoi le directeur ?

ELIOT. Laisse ! C'est une blague entre nous.

FRANCK. *(Il cherche une place sur le canapé entre les autres)*. Voilà je voulais revenir sur notre discussion de cet après-midi.

ALEXANDRE. Ah non ! Non ! L'écologie, c'est fini !

VICTOR. On n'est pas venu ici, pour parler de politique.

THOMAS. Ils ont raison.

ROSE. *(Elle se lève et s'écarte des garçons)*. Oh, les mecs ! Laissez le parler !

ELIOT. Moi, ce qu'il a à dire m'intéresse.

HELOISE. J'aime l'écologie !

ALEXANDRE. À notre âge, on a d'autres soucis, non ?

ROSE. D'autres soucis ? Pauvre garçon...

ELIOT. Alexandre, j'ai l'impression d'entendre parler ta mère.

(Blanche entre).

BLANCHE. Excusez-moi de... ! *(Personne ne semble lui prêter attention).*

FRANCK. Voilà ! Cette histoire d'Ours polaires me... (Il hésite sur sa formulation). Enfin, c'est un sujet qui me taraude l'esprit depuis un moment.

THOMAS. (Ironie et mépris). Qui te **ta**raude l'esprit ? Peuh ...

VICTOR. Taraude ? Tu as dû en passer du temps, à lire !

THOMAS. Il a lu, il a retenu !

BLANCHE. Sûr que ça ne doit pas vous arriver souvent, les garçons !

ELIOT. (Directif). Laissez-le parler, oui ?

VICTOR. Je parie qu'il n'y a pas un seul gamin de notre âge, sur la Terre, qui s'intéresse à l'écologie.

ALEXANDRE. Pourquoi tu dis ça ?

ELIOT. En tout cas, pas chez les filles...

(Les filles protestent – elles se déplacent et se positionnent face aux garçons).

FRANCK. Comment vous dire ?

BLANCHE. Ce qu'il veut dire... Je... Je trouve ça génial ! Vraiment !

ELIOT. Accouche !

BLANCHE. L'oncle de Franck, Pierre Thimoté, est un scientifique.

THOMAS. (Sarcastique). Waouh ! Quelle nouvelle ! Waouh ! Je suis grave impressionné !

ELIOT. Du calme, Thomas !

FRANCK. C'est lui qui m'a sensibilisé à ... l'écologie.

TRISTAN. *(Désabusé)*. Eh bien, on s'en fiche de ton oncle.

THOMAS. J'allais le dire !

VICTOR. *(Mort de rire)*. Moi, j'ai un oncle jardinier... un autre cantonnier.

THOMAS. Quand on y est ! Quand on n'y est pas ! *(rire lourd et stupide)*.

ELIOT. Vous pouvez être sérieux deux minutes.

HELOISE. Franck, continue ! Allez ! Vas-y !

TRISTAN. Vas-y mon quiqui ! Comme dirait mon père.

ROSE. Vous la fermez, oui ?

TRISTAN. (Il fait le pitre). Fermez ! Fermez ! Fermez-la !

BLANCHE. Son oncle Pierre Thimoté organise une expédition dans le nord du Canada, mi-juin prochain à ...

FRANCK. Rien de précis pour sa date du retour.

TRISTAN. Sans précision, pas de décision !

THOMAS. *(Rire niais)*. C'est peut-être qu'il n'y aura pas de retour !

(On entend des rires).

VICTOR. *(Complice de Thomas)*. Tant mieux pour ton oncle, s'il peut voyager aux frais de la princesse !

THOMAS. Il y a des profiteurs partout !

TRISTAN. Moi, mes oncles ne connaissent que l'usine...

TRISTAN. C'est ça la vie !

BLANCHE. Vous pouvez faire l'effort d'écouter !

ROSE. (Gênée). Ils ne connaissent pas la politesse.

TRISTAN. Parle pour toi, oui !

VICTOR. On s'en fiche de la vie de son oncle.

BLANCHE. Écoutez ce qu'il a à dire, et ensuite vous critiquerez !

ELIOT. Franck ! Moi, ça m'intéresse.

TRISTAN. Moi pas !

HELOISE. (Navrée). Oui, moi aussi, ça m'intéresse !

FRANCK. J'ai eu tort d'en parler ici. Oubliez !

BLANCHE. Non !

HELOISE, ROSE (ensemble). Ah non !

TRISTAN. Si !

BLANCHE. Allez, parle !

TRISTAN. Eh ben, parle puisqu'elle te le demande !

FRANCK. Mon oncle serait d'accord pour que certains d'entre nous l'accompagnent... près du pôle Nord.

CONSTANCE. Nous ?

ALEXANDRE. Ce serait génial !

VICTOR. Ton oncle a peur de se perdre seul ?

ROSE. Quel humour, Victor !

CONSTANCE. Et on irait jusqu'au pôle Nord ?

ROSE. Oh ? Non, tu déconnes ! Trop génial !

LENA. C'est prodigieux, comme idée !

TRISTAN. Tu parles ! Pour être prodigieux, c'est prodigieux !

CONSTANCE. C'est le rêve !

LENA. Eh, on verrait les ours...

TRISTAN. (Persifleur). Objectif de Léna, voir les ours !

THOMAS. Franchement ! Va au Zoo !

FRANCK. L'intention de mon oncle, serait que lui et son équipe se rapproche le plus possible du pôle Nord.

CONSTANCE. Sans nous ?

ALEXANDRE. Ton oncle a raison...

LENA. Et nous, il nous laisserait où ?

HELOISE. Dans des familles canadiennes ?

FRANCK. Oui, ce serait quand même, une belle occasion de

voyager pour quatre d'entre nous !

TRISTAN. Quatre ?

THOMAS. (Il pouffe). Seulement quatre ?

VICTOR. C'est du grand n'importe quoi !

ALEXANDRE. Non, ce n'est pas du grand n'importe quoi !

ROSE. Et personne n'est obligé de venir.

HELOISE. Moi, je veux partir !

LENA. Ah oui, moi aussi, j'aimerais partir !

ROSE. Vous avez compris que tout le monde ne pourra pas y aller ?

TRISTAN. (Persifleur). Rose a compris... Pour une fois !

ROSE. Bon ça suffit !

VICTOR. C'est bien ce que je disais : du grand n'importe quoi !

FRANCK. Pourquoi du grand n'importe quoi, Victor ?

VICTOR. Parce que ... (il ne semble pas trouver les mots).

THOMAS. C'est tellement ... (elle ouvre les bras)... Tellement irréaliste !

CONSTANCE. Irréaliste ? Au contraire...

ALEXANDRE. C'est très réaliste, oui !

HELOISE. Si on pouvait vraiment... ah ! Le rêve !

VICTOR. De toute façon, aucun de nos parents n'acceptera que l'on parte...

TRISTAN. (rire). Je me vois en train de dire : Papa, maman, je vais partir *(avec mépris)* six semaines au pôle Nord.

VICTOR. (Ironique). Les parents qui répondraient : Oh oui, mon petit, habille-toi bien, il fait froid dans le pôle nord !

HELOISE. C'est pas parce que vous ne voulez pas partir que vous devez décourager les autres.

ALEXANDRE. Moi, je fais confiance à mes parents...

ELIOT. Tristan, Victor, Thomas ont la trouille de partir !

TRISTAN. La trouille ? Nous ?...

ELIOT. Oui, la trouille, vous !

ALEXANDRE. C'est vrai que partir là-bas, est un voyage qui fait peur...

LENA. Qu'est-ce que j'aimerais y aller !

ELIOT. Moi, aussi ! Je vais tout faire pour y aller.

ROSE. Il faut réfléchir, en parler, voir ce qui est possible ou non.

FRANCK. (Il rit). Franchement, ni vous, ni moi n'allons nous rendre sur la calotte glaciaire...

LENA. Et même si nous l'atteignions, notre objectif ne serait pas de trouver une solution à la situation écologique de la planète.

CONSTANCE. Sûr !

(Le groupe marmonne que c'est évident).

VICTOR. (Méprisant). Madame, nous parle **déjà** de « La situation écologique de la planète ».

TRISTAN. Madame est préoccupée par la situation de la planète ! Mort de rire !

ALEXANDRE. Elle utilise des mots du dictionnaire, non ?

THOMAS. « La » Cecile Duflot de la jeunesse.

TRISTAN. « La » Nicolas Hulot de notre quartier.

VICTOR. Nous avons des surdoués, des préoccupés de la santé de la planète.

CONSTANCE. Des préoccupés que vous proposent de partir...

ALEXANDRE. De vous faire plaisir...

HELOISE. C'est vrai, ce serait une superbe occasion de voir, d'apprendre, de comprendre certaines choses...

ALEXANDRE. On pourra ensuite parler de notre voyage aux autres, à ceux qui seront restés ici, à nos parents, à nos amis...

TRISTAN. Les autres ne comptent pas sur vous !

ALEXANDRE. Parle pour toi !

HELOISE. Ils ne comptent pas sur toi, oui !

LENA. Et puis nous sommes jeunes...

ROSE. Pas si jeune, moi ! J'aurai mes treize ans dans deux mois ! Oh !

THOMAS. Dans le futur, on se souviendra de vous comme des sauveurs de la planète Terre.

ALEXANDRE. Et si c'était le cas ? Tant mieux, non ?

TRISTAN. (Qui n'écoute pas Alexandre). Ouais ! L'épopée héroïque qui a permis de comprendre et de sauver la planète.

THOMAS. (Moqueur) De sauver les hommes, l'univers, le monde !

HELOISE. Moi, je voulais dire que...

CONSTANCE. (Qui la coupe). Franck, cette idée de partir, absolument magnifique...

HELOISE. C'est un beau cadeau ...enfin... je ... en tout cas, ce sera grâce à Franck et à son oncle.

FRANCK. Merci !

CONSTANCE. Waouh ! (comme si elle priait le ciel). Ce qui me gênerait grave, c'est que notre projet se concrétise, mais que mes parents refusent de me laisser partir.

TRISTAN. Tes parents auraient raison...

ALEXANDRE. Ce serait dommage, pour toi, Constance.

LENA. Pour moi, ce serait insupportable de ne pas être retenue dans le groupe...

FRANCK. Oui, je comprends !

ALEXANDRE. Ne te fais pas de souci, il y aura de la place pour toi.

TRISTAN. Pour toi, Franck, pas beaucoup de risques de ne pas partir...

ALEXANDRE. Heureusement, quand même ! C'est lui qui apporte le projet.

CONSTANCE. Sur les onze, il y en a déjà plusieurs qui ne

trouvent pas le projet à leur goût...

ELIOT. Tant mieux, le choix sera plus vite fait.

CONSTANCE. On devrait remercier Franck pour ce qu'il fait pour nous !

ELIOT. Vrai ! Merci Franck !

FRANCK. Vous me remercierez si vous partez !

ELIOT. Merci ! Même si nous ne partons pas !

LENA. Merci !

CONSTANCE. C'est vraiment généreux d'avoir pensé à nous.

HELOISE. Absolument d'accord !

THOMAS. Fayotes !

TRISTAN. Prêtes à tout pour partir !

VICTOR. C'est bien des filles !

CONSTANCE. Que l'on parte on pas, Franck et Blanche vous nous faites rêver, et pour moi, c'est déjà beaucoup.

TRISTAN. Et ça fayotte et ça fayotte !

VICTOR. Moi, je préfère aller voir un match de foot !

BLANCHE. Chacun son plaisir...

VICTOR. Un bon joueur, une belle équipe ! Des chips, les pieds sur la table de salon...

TRISTAN. Mes potes à mes côtés pour encourager notre équipe !

HELOISE. Moi, je préfère les voyages...

ROSE. C'est grave important d'avoir des projets dans la life !

BLANCHE. Moi, je suis à la fois, exaltée par le projet et déçue de certaines réactions.

ROSE. Pourvu que mes parents soient d'accord.

VICTOR. Oh, vous n'allez pas toutes partir.

TRISTAN. Quatre partiront !

THOMAS. Oui, il me semblait que l'on avait parlé de quatre personnes ?

TRISTAN. Et les garçons ont plus de chances de partir que les filles.

THOMAS. Elles n'ont pas plus de chances de partir, ce sont les organisateurs qui n'auraient pas de chance s'ils devaient les emmener. (*rire bête, satisfait*).

HELOISE. N'importe quoi !

VICTOR. Vous imaginez des scientifiques qui partiraient avec des gamines de votre âge ?

CONSTANCE. Qu'est-ce que vous êtes « relous ».

HELOISE. Ils sont nuls, tu veux dire !

THOMAS. (*Rires moqueurs*). Ton oncle, Franck, n'aurait pas quitté la France que nos miss réclameraient leurs parents.

ROSE. Pauvres mecs ! Que croyez-vous ?

HELOISE. Bananes !

ROSE. Moi, je veux bien relever le défi et on verra qui sera

en larmes le premier.

ALEXANDRE. Ne les écoutez pas !

HELOISE. Je me demande si mon grand-père était pas moins macho que vous, les mecs !

LENA. On se calme !

FRANCK. Ce que je propose, c'est que nous arrêtions là pour ce soir.

BLANCHE. Chacun réfléchit de son côté...

LENA. On en parle avec nos parents ...

CONSTANCE. Et on peut se revoir ici ?

BLANCHE. Oui, rendez-vous ici la semaine prochaine pour voir si nous donnons suite à cette idée.

VICTOR. **Elle** parle comme Bourdin, la prof d'histoire. (Rire).

TRISTAN. (Sur un air improvisé). Bourdin, de bon matin, tu viens... tu viens promener ton chien. (Rire bête).

THOMAS. (Qui reprend). Bourdin, de bon matin, tu reviens promener ton chien ! (rire bête).

TRISTAN. Laissez tomber, elle se prend pour une scientifique.

ROSE. Elle ? Qui est « elle » ? De qui parlez-vous ?

CONSTANCE. Ma grand-mère avait l'habitude de dire que « Elle » était à l'écurie.

TRISTAN. T'as la grosse tête !

BLANCHE. La grosse tête. Soit ! Mais au moins j'ai une tête

et je m'en sers, moi ! (Elle se tourne vers les autres).

TRISTAN. Peuh ! Trop facile !

ELIOT. Elle a raison...

HELOISE. Victor et Tristan ! Ça va vous deux ?

ELIOT. Elle a raison, vous n'êtes pas fins tous les deux !

ALEXANDRE. On se calme oui !

THOMAS. (En avançant vers Alexandre, menaçant). Toi aussi, tu choisis le camp des filles ?

VICTOR. (Il avance à son tour). Monsieur choisit le camp des filles !

TRISTAN. Je parie qu'il joue à la poupée.

ELIOT. On se calme, oui ?

THOMAS. Wouah ! lui aussi, il joue à la poupée !

ROSE. Oui, mais pas avec n'importe quelle poupée !

BLANCHE. (Qui feint de ne pas entendre). L'oncle de Franck, a insisté sur plusieurs points.

FRANCK. Importants pour ceux qui partiront !

ROSE. J'espère en être, vraiment !

BLANCHE. Ce ne sera pas sans frais !

ALEXANDRE. Logique !

VICTOR. (Exaspéré). Voilà, je m'y attendais !

ROSE. C'est logique ! qu'est-ce que tu croyais ?

FRANCK. L'organisation, l'hébergement, le transport ... il faut bien que quelqu'un paie.

THOMAS. Ce n'est pas pour moi !

BLANCHE. Prévoyez un minimum de 1500 €, par personne.

THOMAS. Non, mais attends, tu nous imagines allez voir nos parents pour demander cette somme.

(Protestations de certains dans le groupe).

BLANCHE. C'est une somme considérable ! Je sais.

THOMAS. Ce n'est même pas réaliste...

ROSE. C'est le moins qu'on puisse dire !

VICTOR. À quoi vous jouez ? il fallait dire que c'était réservé aux riches !

CONSTANCE. Tu nous fatigues !

ROSE. Il faut toujours que les garçons exagèrent.

VICTOR. Vous nous faites saliver sur un projet qui ne tient pas la route.

CONSTANCE. Si tu as salivé, tant mieux !

FRANCK. Attendez ! Attendez !

VICTOR. On ne fait que ça ! attendre.

ALEXANDRE. Vas-y, je t'écoute !

ROSE. Moi aussi je t'écoute, vas-y !

FRANCK. Nous devrions, **j'utilise le conditionnel,** avoir droit à une aide exceptionnelle du conseil général.

VICTOR. Conditionnel ? une aide exceptionnelle ? bof !

THOMAS. (Entre les dents à Victor.). Oui, bon laissons tomber, ce genre de plan n'est pas pour nous !

FRANCK. Premièrement commençons par y croire !

VICTOR.(Rire complice). Et deuxièmement, on attaque une banque pour trouver le fric qui manque !

TRISTAN. (Rire). Le premier casse pour raisons écologiques !

ROSE. Pourquoi faut-il toujours que vous soyez aussi défaitistes ?

THOMAS. On est pas défaitistes, oh !

VICTOR. Réalistes ... pas défaitistes !

THOMAS. Pourquoi pas, un petit casse ? plutôt qu'une banque, je propose d'attaquer un fourgon blindé, non ?

ROSE. Plus sérieusement, on pourrait trouver des sponsors.

HELOISE. Bonne idée ! Je connais un chef d'entreprise... (Brusquement réservée) peut-être...

THOMAS. Peut-être ! Peut-être ... eh oui, peut-être !

VICTOR. (Sarcastique). Des sponsors ?

TRISTAN. Oh, les filles ! On n'est pas sur le tour de France !

LENA. D'abord, Il faut convaincre nos parents...

THOMAS. Ça, pour moi, c'est le plus dur ...

ROSE. Si, on trouve de l'argent... ce sera plus facile.

THOMAS. (*en haussant le ton*). On te l'a dit, on fait un casse.

ROSE. Soyez sérieux !

CONSTANCE. D'abord, voir comment réagissent les parents, à l'idée de notre départ.

ROSE. Peuh ! J'en ai assez !

LENA. idem ! je suis crevée... (Elle récupère ses affaires et fait un pas vers la sortie).

BLANCHE. Oui, assez pour ce soir. On y va !

(*Chacun va récupérer ses affaires et sort. Blanche et Franck restent seuls. Blanche se glisse dans les bras de Franck, il la regarde dans les yeux, puis il l'embrasse sur les joues, alors qu'elle essaie en riant de poser ses lèvres sur les siennes.*)

BLANCHE. Le week-end prochain, je te parie qu'ils ne seront plus que trois ou quatre à vouloir partir...

FRANCK. (Rire). Pari tenu... !

BLANCHE. *(Elle se libère de son étreinte et récupère quelques bouteilles sur la table de salon[i] pour les ranger).* On parie quoi ?

FRANCK. Ce que tu veux.

BLANCHE. Un vrai baiser ?

FRANCK. Un vrai baiser ?

BLANCHE. Eh ben oui, celui qui perd, roulera un baiser à l'autre...

FRANCK. Je te vois venir !

BLANCHE. (Satisfaite d'elle-même). Tu es sûr qu'ils ont réalisé que le départ de l'expédition, c'est bientôt.

FRANCK. Encore, un mois !

BLANCHE. Tiens, Alexandre a laissé sa guitare. (Elle la prend et va la ranger). Je la mets en sécurité.

FRANCK. Dis au fait, tu es sûre que tes parents te laisseront partir.

BLANCHE. On verra bien ! et toi ?

FRANCK. On verra bien...

(Ils sortent en emportant la guitare).

SCÈNE.

(Des sacs, des manteaux, empilés dans la pièce).

FRANCK. (Il entre avec un carton). Je le pose n'importe où, Blanche ?

BLANCHE. (De loin). Oui ! Les caméras, les appareils, les choses de valeur, je préfère les savoir ici.

FRANCK. Je ne leur ai pas dit pas que Pierre Thimoté avait proposé d'emmener huit élèves au lieu de quatre.

BLANCHE. (Elle entre). Tu as bien fait !

FRANCK. La majorité des garçons est contre l'idée.

BLANCHE. Avec un peu de chance, nous n'aurons pas à choisir qui part et qui reste.

FRANCK. Exact !

BLANCHE. *(Elle dégage ce qui traîne sur le canapé).* S'il n'y a pas assez de siège, on s'assoira parterre.

FRANCK. (Il va ouvrir la fenêtre et regarde dehors). Ils sont tous en train de parler avec ta grand-mère.

BLANCHE. Avec ma grand-mère ? Ma grand-mère, tu lui dis un mot, et tu ne peux plus la lâcher.

FRANCK. Tu devrais peut-être aller les chercher ?

(Elle déplace la guitare d'Alexandre, et sort. Téléphone portable de Franck).

FRANCK. Allô ! Oui ? Ah, c'est toi, mon oncle ? Je sais que tu préfères Tonton. Mince alors. Oui, bon... je... D'accord ! Et vous ne pouvez pas partir, sans... repoussé ? Si loin ! Pour

l'instant, je ne leur dis rien... Je t'embrasse. Merci.

BLANCHE. (De loin). Posez vos vestes et manteaux dans la... voilà, je vois que... au fond, mets le dans la penderie, Rose. (Elle apparaît).

FRANCK. J'ai un problème.

BLANCHE. Rien de grave ?

FRANCK. (Il s'approche d'elle et murmure). L'expédition risque d'être reportée à Novembre.

ALEXANDRE. *(qui a mal entendu).* Novembre ? *(rire maladroit).* Vous prévoyez vos fiançailles en Novembre ?

Le reste du groupe entre. Chacun s'installe où il peut.

VICTOR. Des fiançailles ? Comiques !

TRISTAN. Fiançailles, tiens ?

THOMAS. J'imagine la tête de nos parents, si à notre âge, on leur annonçait ...

ROSE. Quoi ?

ALEXANDRE. Que nous attendons un enfant ?

LENA. Pitié, tout, mais pas ça !

ELIOT. On est peut-être un peu jeunes, non ?

HELOISE. Vous êtes graves malades ! Les mecs !

TRISTAN. C'est déjà arrivé à plus jeunes que nous.

CONSTANCE. On n'est pas pour parler layette !

FRANCK. Constance a raison, on n'est pas là pour parler de nouveau-nés !

BLANCHE. Pour les cafés, les boissons chaudes, chacun se sert ! C'est dans la pièce à côté.

ALEXANDRE. (Il va chercher sa guitare). Un whisky et je vous joue un petit air.

FRANCK. S'il y en a un seul qui boit de l'alcool, je vais chercher mon père pour qu'il le mette dehors !

BLANCHE. Suite de notre projet ! Ça vous intéresse toujours ?

(Le groupe marmonne des « oui »).

ELIOT. J'ai vu mon... enfin, le patron de l'entreprise... c'est un ami à mon père et...

VICTOR. Alors quoi ?

FRANCK. Ici, tout le monde respecte tout le monde. Ok ?

BLANCHE. Donc qu'est-ce qu'il a dit l'ami de ton père ?

ELIOT. Qu'il allait réfléchir.

THOMAS. Le mec, sûr qu'il t'a vu venir ! Ce n'est pas Crésus !

ROSE. Mon grand-père trouve l'idée géniale, il est prêt à m'offrir le voyage, à condition que l'on ait toutes les preuves que je serai en sécurité.

FRANCK. Pas de problème, c'est prévu !

VICTOR. Moi, ce qui me fait peur, c'est le ski, je ne suis pas très bon... enfin.

BLANCHE. Ah ! tiens, finalement, tu viens toi ?

VICTOR. Oui, j'ai moi aussi quelqu'un qui serait prêt à

m'avancer le fric ! Enfin, je ne veux pas vendre la peau du lapin...

CONSTANCE. De l'ours avant de l'avoir tué.

FRANCK. Dis-moi, je croyais t'avoir entendu critiquer le projet ... ? Non ?

ALEXANDRE. Je me demandais comment allait réagir notre famille...

CONSTANCE. Pas une raison pour être aussi négatif !

ALEXANDRE. Eh bien, moi aussi j'ai bien l'intention d'y aller.

FRANCK. Ah ! toi aussi, tu partirais ?

ALEXANDRE. Oui, si je ...

CONSTANCE. Incroyable, vous changez d'avis comme de chemise !

BLANCHE. On a dit quatre personnes.

FRANCK. Disons, quatre en plus de nous deux !

HELOISE. Qui sont les « nous deux » ? Toi et Blanche ?

VICTOR. C'est six... alors ?

THOMAS. Alexandre, toi Franck et moi Victor ! Si on compte Blanche, il reste une place.

ELIOT. Plus simple encore ! S'il le faut, moi, je me sacrifie, et laisse ma place à Franck.

FRANCK. On verra ça dans quelques jours !

CONSTANCE. Quand ? On a besoin de dates précises.

FRANCK. Disons, mercredi au plus tard.

BLANCHE. Important, vous allez devoir fournir des autorisations signées de vos parents.

ROSE. Normal !

BLANCHE. Et vos parents seront convoqués avant le départ...

ROSE. J'ai une peur...

ELIOT. (Sourire rêveur). C'est ça qui est bon ! L'inconnu.

HELOISE. Tout le monde autour de moi, dit que je suis folle, que je suis trop jeune, pourtant... (Elle hausse les épaules). ... pourtant, c'est ... aah ! Trop génial !

VICTOR. Moi, c'est vrai, ce sont mes vieux qui ont la trouille pour moi. À treize ans, on n'a qu'à même un minimum de ... hein ... on est ! Autrefois, à douze ans, on était des hommes !

TRISTAN. Moi, mes vieux, ils disent que je ne supporterai pas le froid... tu parles ! on n'est plus au XIXe siècle. Le pôle Nord s'est quand même réchauffé.

HELOISE. T'as pas d'autres âneries à dire ?

VICTOR. S'il n'y faisait pas chaud, les glaces ne fonderaient pas.

FRANCK. Il faut quand même que je vous précise que les températures se situeront entre moins vingt et moins soixante-dix. Victor, tu pisses et tu retrouves avec un glaçon entre les doigts.

BLANCHE. Si tu casses le glaçon, fini, tu es une fille.

(Rires ouverts des filles – les garçons hésitent à rire).

FRANCK. Parenthèses. Pour l'instant l'expédition est

remise en cause.

ALEXANDRE. Ah non !

FRANCK. Oui, bon, tu ignores si tu partiras.

VICTOR. Oui, mais tu nous obliges à organiser une expédition dangereuse pour des ados et voilà que tout pourrait être remis en cause.

BLANCHE. Personne n'a obligé personne !

HELOISE. J'ai l'impression d'être soulagée... et déçue.

ROSE. Confiance ! J'espère vraiment que nous partirons.

FRANCK. Il y a un projet, dans le projet...

BLANCHE. Vrai ! Notre projet immédiat, c'est d'avoir les moyens financiers, les autorisations...

FRANCK. Les encouragements de nos proches.

ELIOT. Là-bas, si ça se trouve, je ne pourrais même pas respirer, mais si je n'y vais pas ! Je ne m'en remettrai pas.

CONSTANCE. Cette nuit, j'avais le coeur qui battait si fort que j'ai cru que j'allais mourir. Je veux partir.

ELIOT. C'est une expérience unique, pour notre âge !

ROSE. Moi, je serais vraiment déçue, si le projet tombait à l'eau.

FRANCK. On restera un groupe soudé et ceux qui resteront là, seront nos contacts via Internet.

BLANCHE. Si nos familles nous laissent partir, à notre retour, elles seront fières de nous.

FRANCK. La presse locale devrait s'intéresser à cette expédition.

ROSE. Rester ici à attendre, sachant que vous, que les autres pourraient être en danger Ah non !

FRANCK. Nous sommes jeunes, mais déjà des explorateurs.

VICTOR. Des Christophe Colomb ?

ALEXANDRE. Des Jacques Quartier !

FRANCK. Le départ, c'est bientôt.

BLANCHE. Sauf coup de théâtre !

SCENE.

ALEXANDRE joue de la guitare. Un planisphère a été installé. Blanche découpe un gâteau dont elle distribue des parts aux autres. Certains circulent un verre à la main. On sent qu'il y a de l'ambiance. Une bonne ambiance.

FRANCK. (En entrant). Bon ! Bonne nouvelle, je viens de chez Pierre... nous serons huit à partir. Voilà le choix qu'il propose...

(Il s'assoit, puis il se relève).

FRANCK. Je préfère être debout finalement.

VICTOR. De toute façon, je voulais te dire que mes parents n'étaient pas d'accord.

FRANCK. Oui, eh bien ! Désolé. Je voudrais d'abord dire à ceux qui n'auront pas été retenus, qu'il y aura l'année prochaine, une autre expédition.

ALEXANDRE. L'année prochaine, selon les mayas, on sera tous morts !

LENA. T'es optimiste. Toi !

CONSTANCE. Franck, donne-nous les noms de ceux qui partent !

LENA. Allez !

CONSTANCE. On vote ?

LENA. Ça serait marrant !

FRANCK. Pierre a choisi les six filles...

(Les filles se regroupent et sautillent de joie).

LENA. Et pour les garçons ?

FRANCK. Alexandre et moi.

(Brouhaha).

ROSE. J'ai une amie à ma mère qui vit près de Toronto.

FRANCK. C'est bon à savoir !

ROSE. Elle serait d'accord pour accueillir quelques-uns d'entre nous.

BLANCHE. Certaines ont trouvé des financements de la part d'entreprise...

FRANCK. Toi, Rose, toi Héloïse ? Ce qui prouve que lorsque l'on est motivé, on peut faire beaucoup de choses.

LENA. J'ai une surprise. M6 va nous sponsoriser et suivre notre aventure.

FRANCK. Non, tu déconnes !

LENA. Pas du tout ! Ils vont contacter Pierre Thimoté... tout est prévu.

ALEXANDRE. (À la guitare, Il tire quelques notes et chante.)
http://www.youtube.com/watch?v=FGG0oFCHd9U

<div style="text-align:center">
My Bonnie lies over the ocean

My Bonnie lies over the sea

My Bonnie lies over the ocean

Oh, bring back my Bonnie to me.
</div>

LENA. (En se rapprochant de lui). Déjà nostalgique, Alexandre ?

FRANCK. Si quelqu'un trouve injuste de rester, et qu'il veuille partir à ma place, je... je ... enfin.

BLANCHE. Ah non ! Si tu ne pars, je ne pars pas !

CONSTANCE. Je me suis documenté sur les ours.

ROSE. Tu ne me l'as pas dit !

CONSTANCE. Au Canada, il y a trois types d'ours, l'ours

noir, l'ours brun et l'ours polaire.

TRISTAN. C'est celui qui nous intéressait.

CONSTANCE. Ce sera difficile. Les ours s'éloignent de l'homme, donc peu de chance que vous les croisiez.

LENA. Ils ont compris que nous étions plus dangereux qu'eux.

FRANCK. Comme nous sommes très jeunes, nous n'irons pas aussi loin que les scientifiques.

THOMAS. (Il se prépare). Moi, si je ne pars pas, je préfère rentrer chez moi.

FRANCK. Désolé Thomas !

VICTOR. Moi aussi, je préfère me retirer... Tristan, tu restes ?

TRISTAN. (Mine déçue). Je vous suis ! (Il attrape quelques effets et en sortant). Allez bonsoir, bande de lâcheurs !

(Silence).

ROSE. (On la sent au bord des larmes). Qu'est-ce que... attendez les garçons, je laisse ma place. (Elle se précipite derrière eux).

ELIOT. C'est injuste ! Moi aussi ! (Il la suit).

CONSTANCE. Ils le savaient !

FRANCK. C'est triste, mais c'est comme ça !

LENA. C'est la vie, pas le paradis.

(Quelques rires forcés).

FRANCK. Je vous propose de nous rendre ensemble chez mon oncle.

LENA. J'aurais aimé rencontrer des personnes qui sont allées au Canada.

Retour d'ELIOT et Rose.

HELOISE. Elle a raison, ce serait intéressant de rencontrer des personnes comme nos parents !

BLANCHE. Ouais ! Des canadiens ...

CONSTANCE. Canadiens ou non, mais des personnes qui nous parlent de la vie, des Indiens, de l'histoire...

ELIOT. Bonne idée !

ROSE. Qui expliquent, comment leurs ancêtres sont venus de France.

HELOISE. Comment ils se sont habitués au froid, à la neige...

BLANCHE. Qui nous parlent des ours !

ROSE. De tous les ours !

LENA. (En se levant). Sur ce, je rentre chez moi. Je ne veux pas manquer le dernier bus...

HELOISE. (Elle se lève à son tour). Tu m'attends, Léna, on part ensemble.

CONSTANCE. Moi, j'ai envie de rester ici et de passer toute la nuit à rêver !

BLANCHE. Eh bien, moi, je vais aller rêver dans mon lit...

(Tout le monde se lève).

SCENE.

LENA. (Qui entre, elle porte une valise et un sac à dos). Bon, je suis la première. (Elle dépose ses affaires à côté du canapé).

CONSTANCE. (Qui la suit). On pose tout ici ? (Elles s'embrassent).

LENA. (En allant regarder par la fenêtre). Oui, pour l'instant. Tu n'as vu personne ?

CONSTANCE. (Elle se laisse tomber sur le canapé). Non, dans mon bus, personne. Je sais que certains d'entre nous vont venir avec leurs parents.

LENA. Tu as entendu ? je crois que c'est la voix de Blanche.

ALEXANDRE. (Il entre). Salut ! (pose une sacoche et ressort aussitôt – il revient avec une valise). J'ai vu Victor et Tristan, ils sont désespérés.

LENA. Oui, bon ! Je suis plus à l'aise de savoir qu'ils ne nous accompagnent pas.

BLANCHE. (Qui entre). Vous parlez de quoi ? (puis sans attendre de réponse). Vous avez bien fait de tout déposer là.

CONSTANCE. Je n'arrive pas à le croire ! Nous partons ! Demain nous partons ...

BLANCHE. Trop génial !

LENA. En plus ça s'est fait tellement vite.

(Arrivée du reste des partants avec leurs valises – ils déposent leurs bagages, et s'installent, certains s'embrassent).

FRANCK. (Il entre). Bon, j'ai vu tout le monde. Ah ? (surprise). Vous avez mis vos affaires ici ? Vous auriez dû les laisser chez la grand-mère de Blanche.

BLANCHE. Oui ! Rien de grave !

ELIOT. En tout cas, j'espère qu'on verra des ours.

ROSE. Et qu'on verra la banquise...

CONSTANCE. J'ai vu un documentaire qui montrait comment les ours se rapprochaient des habitations dans certaines régions du Canada.

HELOISE. Donc, on pourra en voir ?

CONSTANCE. Il y a des policiers armés qui passent leurs journées à surveiller les habitations, les écoles...

ROSE. Tu me fiches la trouille.

ALEXANDRE. En tout cas, moi, mes parents regrettent de m'avoir donné le feu vert !

FRANCK. Tu ne vas pas changer d'avis, Alexandre ?

ALEXANDRE. Ah non pas question !

CONSTANCE. Moi, plus question de faire marche arrière.

LENA. Ah nous, les ours ! À nous, le Canada ! À nous la banquise !

HELOISE. J'ai du mal à imaginer qu'après quelques heures de vol, tout ce qui est ... tout ce qu'on connaît, sera loin...

CONSTANCE. Odeurs nouvelles ...

ELIOT. Paysages nouveaux !

ROSE. Gens différents.

BLANCHE. Langue différente...

LENA. Accent différent.

HELOISE. Ce sera mon premier grand voyage ! J'ai

l'impression que je vais devoir... comment dire... que je vais devoir lutter pour arriver à m'éloigner.

CONSTANCE. Comme s'il y avait des fils entre nous, des cordes qui ... comme si on était ...

LENA. L'enveloppe d'un chapiteau que le vent n'arrive pas à arracher au sol...

(Rire général).

FRANCK. Tu es sûr de vouloir partir ?

LENA. Ah oui, je ne dis pas que ce sera facile, mais je pars !

BLANCHE. Ah oui, pour moi, pas question de rester. Je pars !

LENA. Rien ne m'arrêtera, ni les larmes de ma mère, ni celles de mes soeurs, et encore moins celles de mon père.

(Ils se regroupent et commencent à danser sur l'air des champions du monde.)

http://youtu.be/GMs3LaxYK4c

www.ingramcontent.com/pod-product-compliance
Lightning Source LLC
Chambersburg PA
CBHW020712180526
45163CB00008B/3045